WAKE UP

唤醒艺术大脑

了不起的 艺术元素

上

段 鹏 主编

人民邮电出版社

北 京

图书在版编目（CIP）数据

唤醒艺术大脑. 了不起的艺术元素. 上 / 段鹏主编
. -- 北京 ：人民邮电出版社，2023.7
ISBN 978-7-115-60407-1

Ⅰ．①唤… Ⅱ．①段… Ⅲ．①艺术—少儿读物 Ⅳ．
①J-49

中国版本图书馆CIP数据核字(2022)第227666号

内 容 提 要

艺术不只存在于博物馆和画廊，在我们生活的世界里，艺术无处不在，需要的只是一双善于发现的眼睛！

《唤醒艺术大脑 了不起的艺术元素》分为上下两册，用轻松、有趣的方式，为孩子揭开艺术欣赏与艺术创作的奥秘，巧妙地运用观察细节、比较与对比等开放式的探究方法，引导孩子发现名作与生活中的艺术元素，思考艺术家如何运用艺术元素实现创作意图，从而激活、唤醒孩子的"艺术大脑"，从小培养孩子的艺术感受力、创造力和思辨力，让孩子获得终身受益的审美素养。

本书为上册，主要包括线条与形状、色彩与明度、图案与质感三个方面的内容。这些都是艺术世界里重要的元素，是构成艺术作品最基础、最简单的语言。它们就像是艺术家手中的魔法棒，组合与变化之间，"艺术"就诞生了！

本书适合5~12岁的儿童阅读，也可供从事美术教育工作的相关人员和机构参考使用。

◆ 主　编　段　鹏
责任编辑　董　越
责任印制　周昇亮

◆ 人民邮电出版社出版发行　　北京市丰台区成寿寺路11号
邮编　100164　电子邮件　315@ptpress.com.cn
网址　https://www.ptpress.com.cn
中国电影出版社印刷厂印刷

◆ 开本：889×1194　1/16
印张：10　　　　　　　　2023 年 7 月第 1 版
字数：256 千字　　　　　2023 年 7 月北京第 1 次印刷

定价：128.00 元（全 2 册）

读者服务热线：**(010)81055296**　印装质量热线：**(010)81055316**
反盗版热线：**(010)81055315**
广告经营许可证：京东市监广登字 20170147 号

前言

　　很多家长都觉得艺术启蒙门槛较高，想让孩子接触点儿艺术，又不知从何下手。其实，每个孩子都是天生的小艺术家，他们天生就喜欢用涂涂画画的方式去表达自己的想法，这是人类的一种本能。遗憾的是，并非每个家长都有足够的专业水平来保护和开发孩子的"艺术大脑"，在适宜的年龄将这些潜能充分挖掘出来。

　　苏联著名教育家苏霍姆林斯基在《给教师的建议》中提到：人的思维有两种基本类型——逻辑思维（或称数学逻辑）、形象思维（或称艺术思维）。苏霍姆林斯基说："如果孩子在适宜年龄没有形成发达的、丰富的情绪记忆，就谈不上在童年时期获得了完满的智力发展。"逻辑思维的重要性不言而喻，很多父母都注重从小培养孩子的逻辑思维，而艺术思维则受到了一些冷落。其实，很多著名的大科学家都有一些艺术方面的特长，而在瞬息万变的信息化时代，艺术思维更是一个孩子未来长远发展和快乐生活的关键——从艺术中获得的想象力和创造力将为很多学科的学习插上翅膀，而发现美、感受美、创造美的能力更是会为孩子一生的幸福打下乐观、美好的精神底色。

　　那么，我们应该如何开发孩子的艺术思维，唤醒孩子的"艺术大脑"呢？正如学语文需要积累字词，学数学需要掌握数字和加减乘除基本运算，在

艺术的世界里，也有一套语言和法则，比如重要的艺术元素——线条、形状、色彩、图案、质感、空间等，还有将这些元素组合成一件完整作品的基本原理——包括多样统一、对称、平衡、节奏、对比等。它们是我们攀登艺术殿堂的台阶，是我们"向美之路"上的好拐杖、好朋友。

在本书中，我们聚焦"了不起的艺术元素"，运用观察细节、比较与对比等开放式的探究方法（这也是国外诸多著名博物馆和艺术教育学校采用的方法），引导孩子发现名作与生活中的艺术元素——无论艺术的大厦多么复杂、精妙，最基础、最简单的"砖石"也无外乎是这些艺术元素，它们就像是艺术家手中的魔法棒，组合与变化之间，"艺术"就诞生了！

希望阅读本书的每一个孩子都能练就一双"火眼金睛"，拥有一个超强"艺术大脑"，在广阔的艺术天地里自由飞翔！

主编 段鹏

本书使用指南

第一课 我的小世界中的线条 ————— 标题告诉你这节课主要讲解的内容

你从下面的艺术作品中看到了什么? ————— 提示你细心观察不同作品，思考它们有什么特点

▲ 斯洛文酒店玻璃外墙墙绘，捷克

之字形线

作品说明告诉你作品的相关信息

看图指引：在以下两幅作品中，分别找出不同的线条种类，并描述一下这些线条带给你的感受。

11

说明重点词汇在艺术作品中的运用

粗线　之字形线

▲ 作品名称：《梦》
作　者：巴勃罗·毕加索

曲线

斜体加粗的词语，突出需要重点理解和掌握的概念

▲ 作品名称：《番薯藤》
作　者：艾米莉·卡姆·恩格瓦瑞

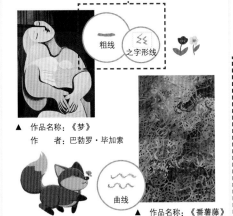

线条无处不在，艺术家们用各自擅长的方式运用 线条
12

框里的部分是 3 个创作步骤，告诉你艺术作品是如何一步一步完成的

动动小手 小·艺术家工作坊

计划
动手
构思一幅"我的窗外景色"的小画。

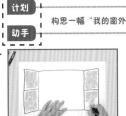

1. 在纸上画一个跟纸张面积差不多大小的窗户。

2. 用线条画出你最喜欢的地方。

思考

在这幅画中你都用到了哪些类型的线条，为什么？
13

目录

第一单元 线条与形状
我们周围的世界 7

第一课 我的小世界中的线条 11 第五课 肖像画中的形状 23

第二课 线条表现动态 14 第六课 小艺术家看世界 26

第三课 线条构成形状 17 第七课 艺术与生活 29

第四课 各种各样的形状 20 第八课 单元小测试 32

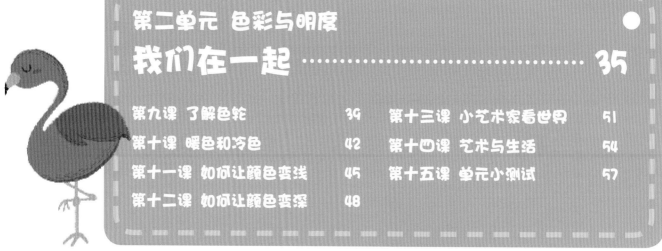

第二单元 色彩与明度
我们在一起 35

第九课 了解色轮 39 第十三课 小艺术家看世界 51

第十课 暖色和冷色 42 第十四课 艺术与生活 54

第十一课 如何让颜色变浅 45 第十五课 单元小测试 57

第十二课 如何让颜色变深 48

第三单元 图案与质感
不停生长和不断变化 59

第十六课 色彩中的图案 63 第十九课 小艺术家看世界 72

第十七课 我们可以触到的质感 66 第二十课 艺术与生活 75

第十八课 我们可以看到的质感 69 第二十一课 单元小测试 78

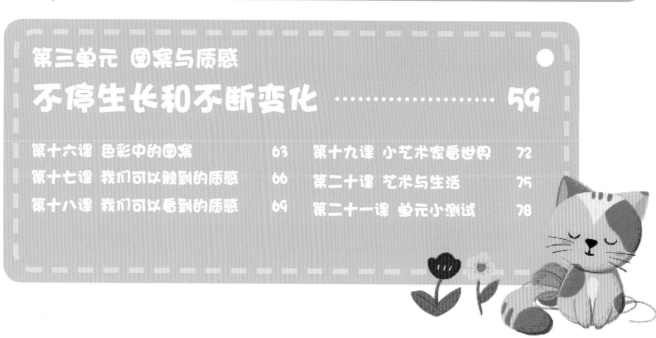

线条与形状

我们周围的世界

单元重点词汇

- 线条 · 运动 · 形状

- 几何形状 · 不规则形状

- 静物 · 肖像画 · 自画像

观察下面这幅画并阅读下页的欣赏技巧，看看它们之间有什么联系。

你能在这幅画里发现哪些细节？画中有几种水果？有几把椅子？

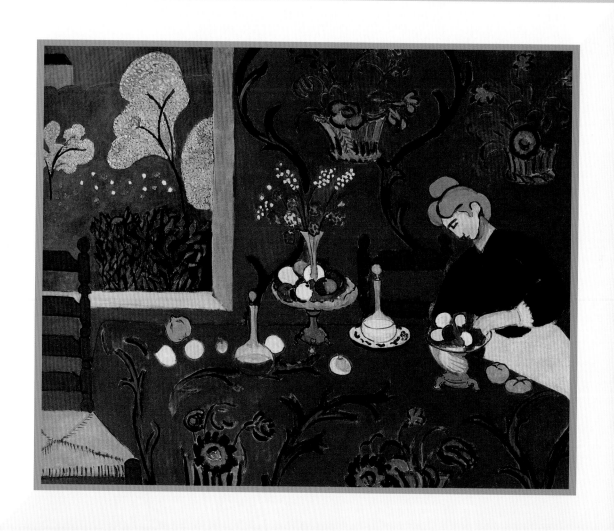

▲ 作品名称：《红色的和谐》
　　作　　者：亨利·马蒂斯

注意细节

这幅画中细小的部分，被称为"细节"

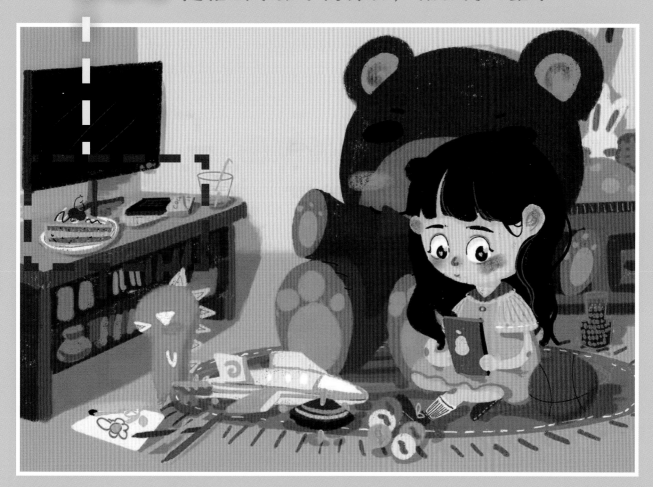

这幅插画描绘了什么场景？

再仔细看看，你还能发现哪些细节？

看图指引：找出画面中出现了几种食物，分别是什么；出现了几种动物，分别是什么；小朋友在做什么……

观察插画，完成一幅作品关联图，并把观察到的细节补充完整。

你在画中发现了几个关于小动物的玩具？
一个大熊玩具、
一个小兔子玩具、
一个小恐龙玩具

作品关联图

画中有几个小朋友？她在干什么？
有一个小女孩，她正在用数码产品

回到本书的第8页，观察《红色的和谐》这幅画，自己画一张作品关联图，并补充在画面中观察到的细节。

第一课 我的小世界中的线条

概念词汇

线 条

你从下面的艺术作品中看到了什么？

▲ 斯洛文酒店玻璃外墙墙绘，捷克

之字形线

看图指引：在以下两幅作品中，分别找出不同的线条种类，并描述一下这些线条带给你的感受。

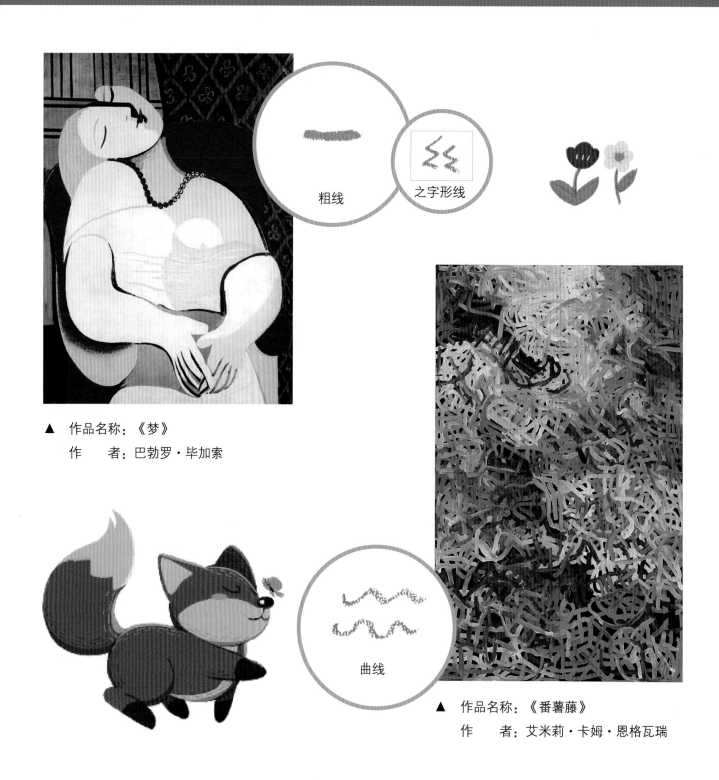

粗线　　　　之字形线

▲　作品名称：《梦》
　　作　　者：巴勃罗·毕加索

曲线

▲　作品名称：《番薯藤》
　　作　　者：艾米莉·卡姆·恩格瓦瑞

线条无处不在，艺术家们用各自擅长的方式运用**线条**。

小·艺术家工作坊

计划

构思一幅"我的窗外景色"的小·画。

动手

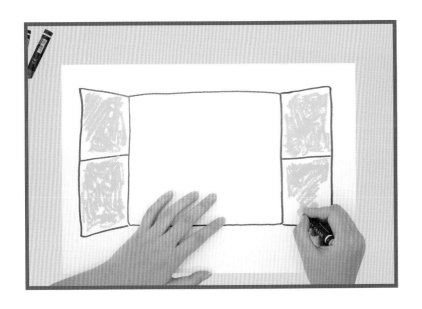

1. 在纸上画一个跟纸张面积差不多大小·的窗户。

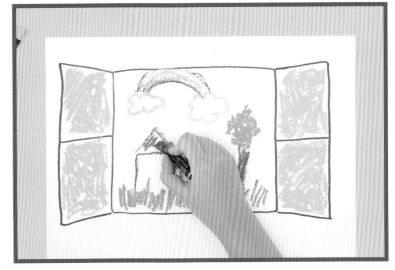

2. 用线条画出你最喜欢的地方。

思考

在这幅画中你都用到了哪些类型的线条，为什么？

第二课 线条表现动态

运动

这幅画中正在发生什么？什么在运动？

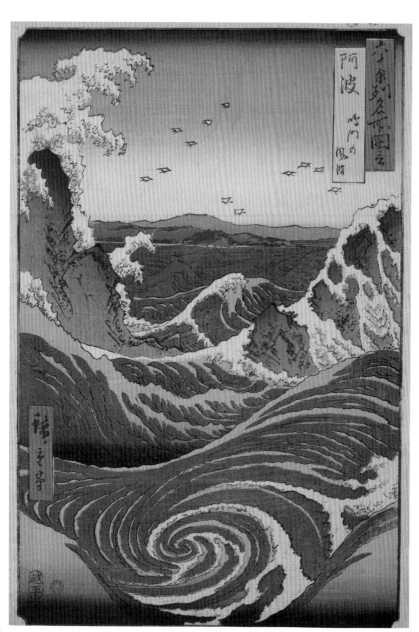

◀ 作品名称：《阿瓦的漩涡》
　作　　者：歌川广重

看图指引：画面运用了哪些线条？它们描绘了哪些物体和场景？哪些本身是具有动态性的物体，哪些本身是静态的物体？艺术家为什么要通过这些线条来表现它们运动的状态？

艺术家可以通过使用线条，让画面看起来好像在**运动**。

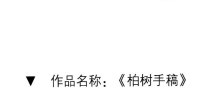

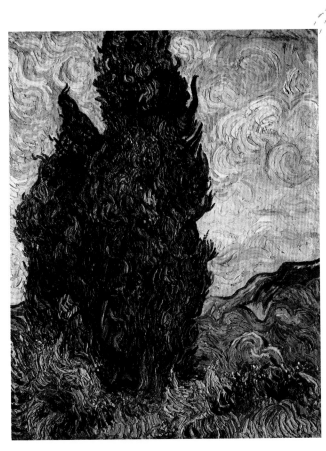

▲ 作品名称：《柏树》
　作　　者：凡·高

▼ 作品名称：《柏树手稿》
　作　　者：凡·高

小·艺术家工作坊

计划

构思一幅关于"天气"的小画。

动手

1. 画一个跟天气有关的场景。

2. 用线条来表现运动的感觉。

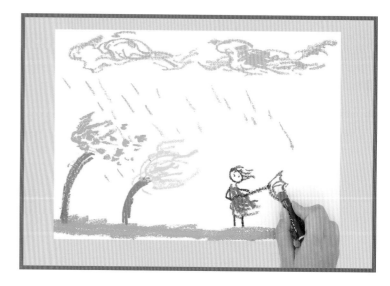

思考

在这幅画中你都用到了哪些类型的线条，它们是如何表现运动的，为什么？

第三课 线条构成形状

概念词汇

形状、几何形状

你从这幅艺术作品中看到了什么？

看图指引：找出图中不同的形状，看看你能找出多少不同的形状。

▼ 作品名称：《城堡和太阳》

作　　者：保罗·克利

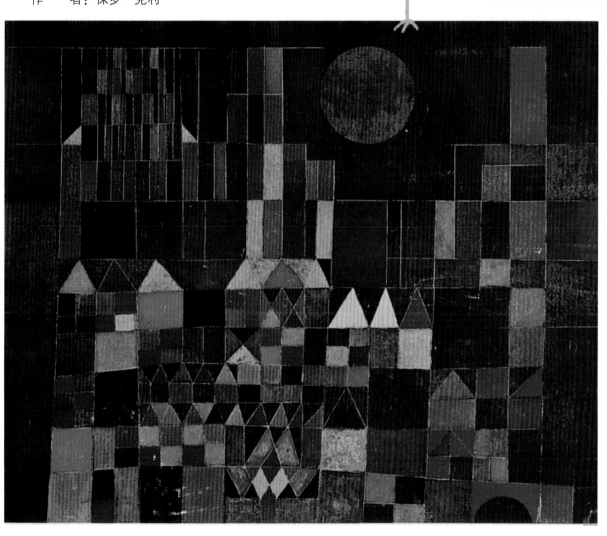

艺术家把线条连起来，就构成了**形状**。

像圆形、正方形、三角形、长方形这样的规则形状就叫作"**几何形状**"。

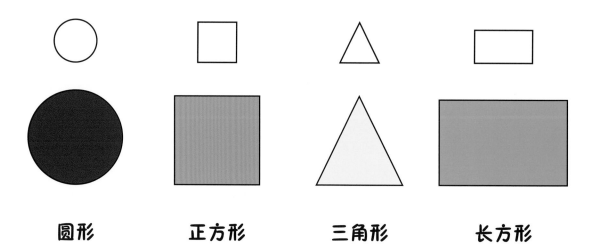

圆形 正方形 三角形 长方形

小·艺术家工作坊

计划

想一想，你家周边的建筑可以用哪些形状来表现？

动手

1.用你喜欢的彩纸剪出你喜欢的不同形状。

2.把这些不同的形状进行组合，然后贴在一张卡纸上。

思考

你在这次创作中都用到了哪些形状，为什么？

概念词汇

不规则形状、静物

这两幅艺术作品展示了什么？

它们和现实中的物品有多像呢？

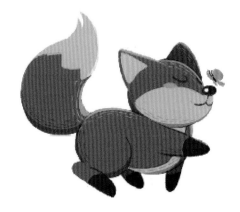

▼ 作品名称：《向日葵》

　作　　者：爱德华·斯泰肯

看图指引：斯泰肯用哪些形状构成了《向日葵》这幅作品？其中哪些是几何形状，哪些是不规则形状？他作品中的向日葵可以让你联想到现实中的向日葵吗？你是怎么理解这幅作品的？

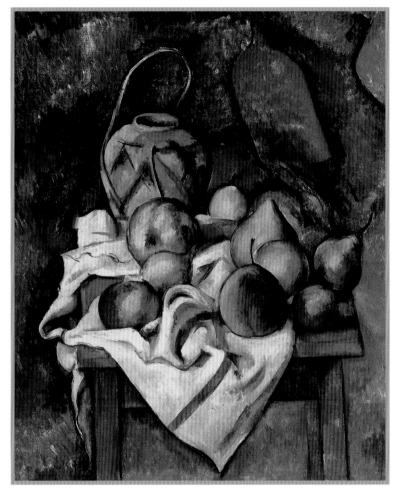

看图指引：在塞尚的作品中，你看到了哪些你熟悉的水果？它们都是由哪些形状构成的？

◀ 作品名称：《壶与水果》
　作　　者：保罗·塞尚

自然界中的动物、植物所呈现的形状大多是**不规则形状**。

小·艺术家工作坊

计划

仔细观察下面这幅静物作品。

画面中展示了一组无法移动的静止物品，它们是什么形状的？

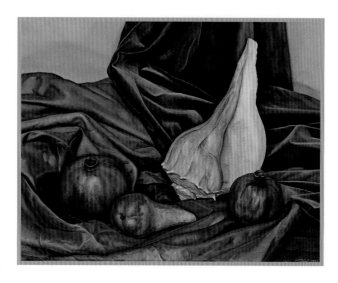

► 作品名称：《贝壳图案》

作　　者：路易吉·卢西奥尼

动手

1. 把由不规则形状构成的物品放在一起。

2. 比照着这些物品，画一幅静物作品。

思考

你在静物作品创作中都用到了哪些形状，它们分别代表什么？

第五课 肖像画中的形状

以下作品有哪些共同点？

> 看图指引：作品中描绘的都是人物肖像画；肖像画的主体都是作者的孩子；肖像画中的人物都在自己喜爱和熟悉的环境中，要不就是穿着自己喜欢的戏服，扮演角色；要不就是在做自己喜欢的事，比如骑着木马。

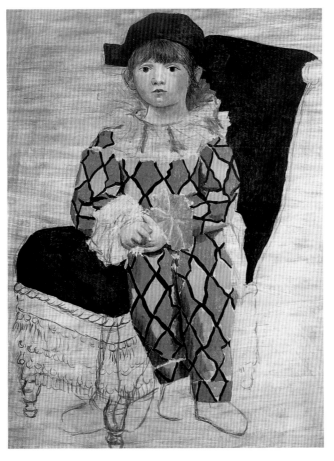

◀ 作品名称：《穿小丑服的保罗》
　作　者：巴勃罗·毕加索

画中的保罗出生于 1921 年，是巴勃罗·毕加索和第一任妻子奥尔加的孩子。画中毕加索描绘了 4 岁的保罗穿着小丑服坐在椅子上的场景。椅子上方 2/3 由黑色填满，成为画面主题有力的背景；保罗的服装主要由蓝色和黄色的三角形组成，他的红棕色头发上戴着一顶奇怪的黑色帽子，他漂亮的脸蛋上毫无表情。

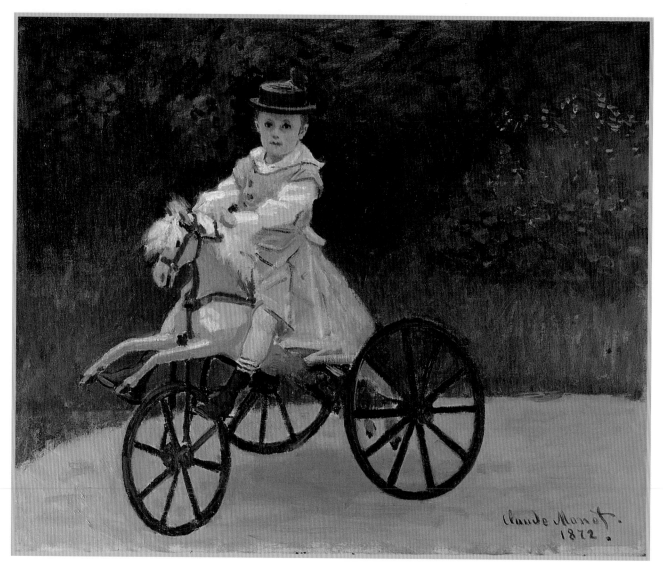

▲ 作品名称：《让·莫奈骑着他的木马》
　作　　者：克劳德·莫奈

让·莫奈是艺术家克劳德·莫奈和妻子卡米尔·汤希尔的第一个孩子。这幅画是在 1872 年夏天，让·莫奈 5 岁时父亲给他画的肖像画。他的父亲至少为他画了 11 幅肖像画。

肖像画是包含一个或多个人物的绘画作品。

自画像是艺术家为自己画的画像。

小·艺术家工作坊

计划

想一想你平时最喜欢做什么，或者你跟别人不同的地方。
画一幅自画像，并给它配一个好看的画框。

动手

1. 用线条与形状画出你自己，并画出你喜欢做的事情。

2. 用卡纸为你的自画像制作一个画框。

3. 用你喜欢的形状为画框做装饰。

思考

你用到了哪些线条与形状画你自己？它们分别代表什么？

艺海博览　凡·高的世界

凡·高有时也会把自己画到画里，快去找找《凡·高在阿尔勒的卧室》里有没有艺术家自己的身影。

▼　作品名称：《凡·高在阿尔勒的卧室》

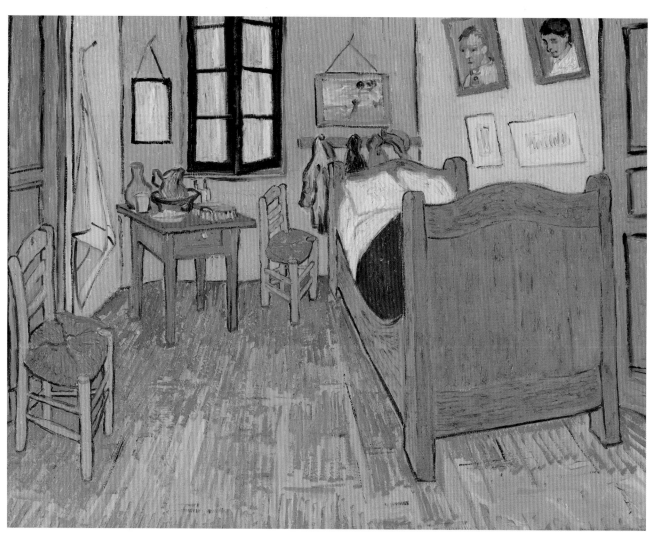

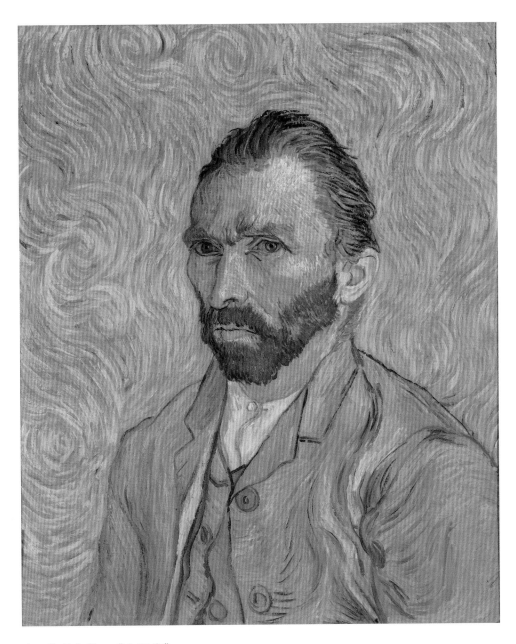

▲ 作品名称：《自画像》

凡·高是一个画家，他会在自己的作品中描绘他生活和居住过的地方以及那里美丽的风景，他也会画自画像。

关于艺术的思考

为什么凡·高会在他的绘画作品中表现

他所生活和居住过的地方以及那里美丽的风景？

▼ 作品名称：《罗纳河上的星空》

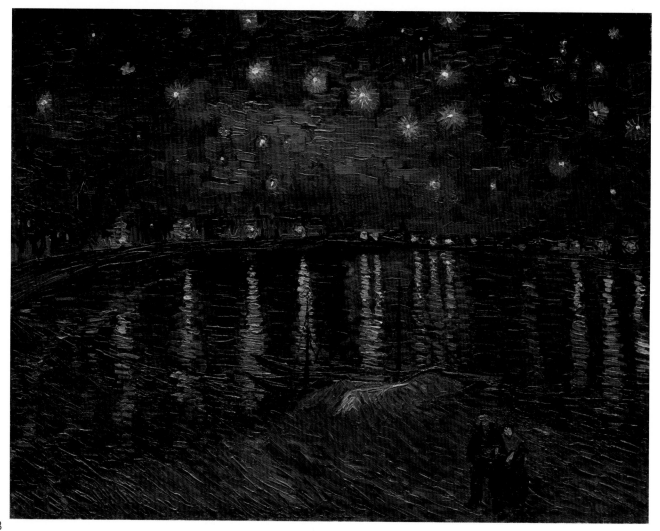

第七课　艺术与生活

艺海博览

生活中的线条、形状和多样性

仔细观察周围的环境，

看看你能发现哪些有趣的线条与形状。

了解这个世界的方式有很多种，

从以下这些图片中你可以如何感受世界的多样性呢？

嗅觉、触觉、听觉是不是都可以调动起来？

◀ 苏州博物馆

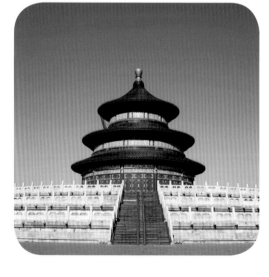

◀ 天坛

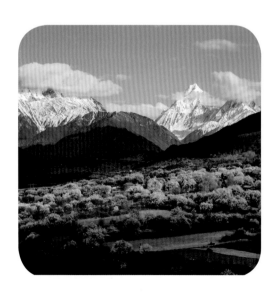

◀ 林芝桃花

关于艺术的思考

· 哪些是人为创造的线条与形状？

· 哪些是自然界中原本就有的线条与形状？

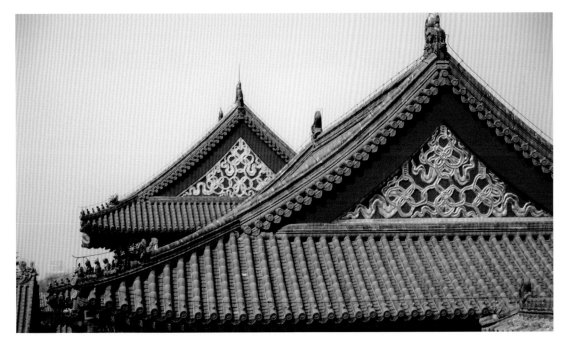

第八课　单元小测试

头脑风暴　概念词汇知多少

看看下面的图片分别与哪个概念最匹配，试着连连看。

1. 之字形线条　　　　　2. 曲线　　　　　3. 静物

A.

B.

C.

D.

E.

F.

4. 不规则形状　　　　　5. 肖像画　　　　　6. 自画像

在以下图片中，你看到了哪些类型的线条？

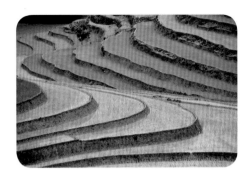
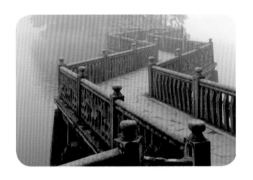

在以下图片中，你看到了哪些形状？

回到第 26 页，重新观察《凡·高在阿尔勒的卧室》这幅画，
描述它的细节，并将作品关联图补充完整。

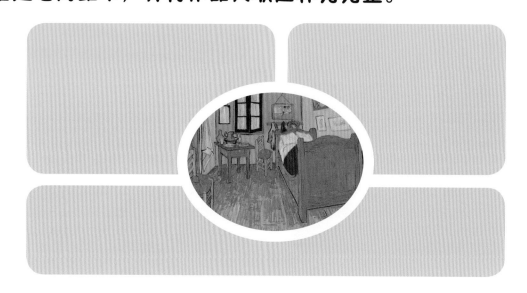

对《罗纳河上的星空》这幅作品中的细节展开描述。

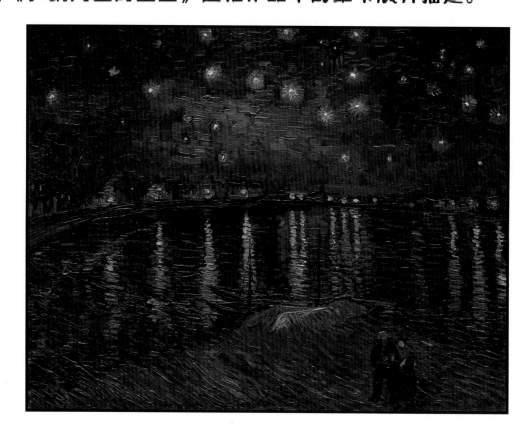

第二单元
色彩与明度

我们在一起

单元重点词汇

- ·色彩　·色轮

- ·暖色　·冷色　·色彩明度

- ·亮色调　·暗色调

观察下面这幅画并阅读下页的欣赏技巧，它们之间有什么联系？
画中描绘的是什么场景？这幅画给你怎样的感觉？

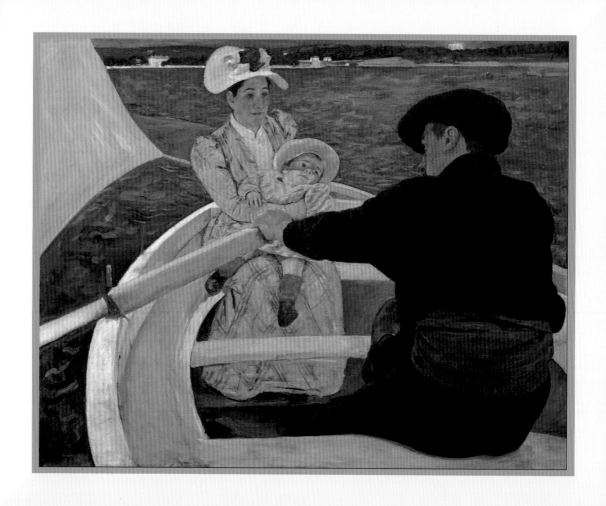

▲　作品名称：《舟游》
　　作　　者：玛丽·卡萨特

比较与对比

比较与对比两幅画。

两幅画中的人物在干什么？他们有哪些共同点？

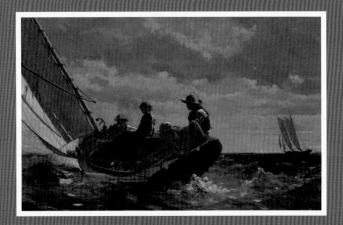

▲ 作品名称:《舟游》
　作　　者:玛丽·卡萨特

▲ 作品名称:《微风》
　作　　者:温斯洛·霍默

看图指引:

1. 两幅画是以什么主题为创作题材的?

2. 卡萨特的画描绘的是一家三口的郊游,霍默的画中的人物更像是在干什么?

3. 卡萨特画作的构图中海岸线和岸上风景的占比很小,仿佛艺术家也跟画面中的人物一样,坐在船上;而霍默的视角中收取了更多的海上风景,特别是展现了海面的波浪与天空中的云朵的起伏变化。

4. 卡萨特的画作是温馨祥和的,与画面中的水面一样,平静而微有涟漪;而霍默画作中的人物望向海上的不同方向,仿佛在畅想上岸之后的喜与悲,昂扬的基调下有着对未来的不确定性,是冒险精神的一种体现。

分别指出下面两幅画的相同点和不同点。

 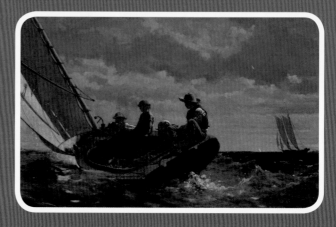

相同点 不同点

第九课 了解色轮

色彩、色轮

这幅画描绘了什么场景？

说出你可以在画面中找到的颜色。

▲ 作品名称：《色彩宝贝》

作　　者：凯莉·比纳特

看图指引：作品中用了哪些形状和颜色？它们是否产生了某种律动？给你带来了愉悦的、跳跃的感受，还是安静的、沉静的感受？

艺术家通过混合颜色来创造出新的颜色。

红 + 黄 = 橘

红 + 蓝 = 紫

蓝 + 黄 = 绿

色轮可以告诉你怎么创造新的**色彩**。

观察一下，橙色是不是在红色和黄色之间？

紫色是不是在红色和蓝色之间？

再看看绿色，它是不是在黄色和蓝色之间？

你发现了什么规律？

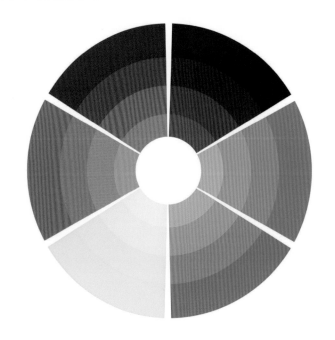

动动小手

小·艺术家工作坊

计划

用折扇的方式试一试色彩的创造。

动手

1. 把纸折 5 折，将红色、黄色、蓝色的图案画在其中 3 列。

2. 用红黄蓝 3 色进行调色，把新的色彩的图案画在其他 3 列中。

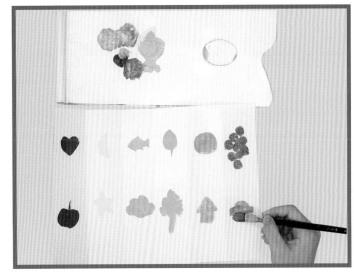

思考

在这幅画中你都用到了哪些色彩？它们是怎么创造出来的？

第十课 暖色和冷色

暖色、冷色

下面哪一幅画看起来更温暖呢？

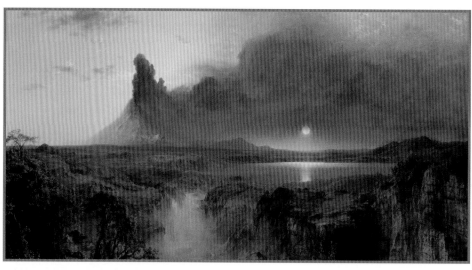

▲ 作品名称：《科多帕希火山》

作　　者：弗雷德里克·丘奇

◀ 作品名称：《蓝与银的夜曲：切尔西》

作　　者：詹姆斯·惠斯勒

42

红、橙、黄是**暖色**，
由这 3 种颜色构成的画面会让
人们觉得温暖。

蓝、绿、紫是**冷色**，
由这 3 种颜色构成的画面会让
人们觉得凉爽。

动动小手

小·艺术家工作坊

计划

运用暖色和冷色，画一幅关于游乐场的小·画。

动手

1. 画出你脑海中的游乐场。

2. 夏天的游乐场给人的感觉是怎样的？冬天的游乐场给人的感觉又是怎样的？用暖色或冷色来描绘你喜欢的场景。

思考

你在创作中用到的颜色是暖色还是冷色？

第十一课 如何让颜色变浅

色彩明度、亮色调

在下面这幅画中，你看到了哪些浅色？

▼ 作品名称：《圣马丁岛上的小路》
作　者：克劳德·莫奈

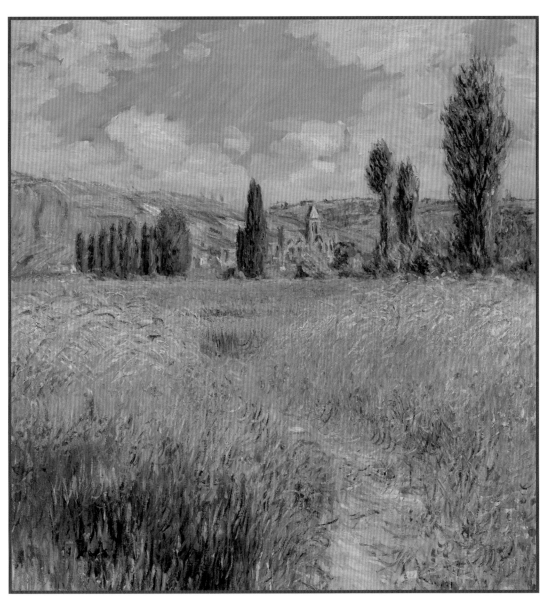

色彩明度是指色彩的亮度或明度，就是我们常说的明与暗。
颜色有深浅、明暗的变化。

颜色的深浅、
明暗变化

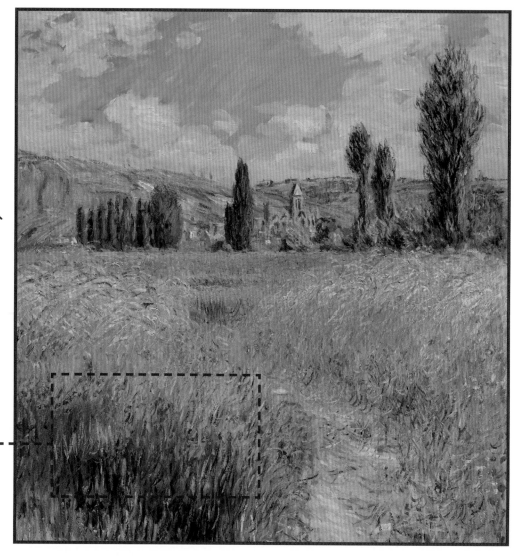

艺术家可以通过在任何颜色中加入白色来获得较浅的颜色，它
们就是"**亮色调**"，看起来更亮一些。

动动小手

小·艺术家工作坊

计划

设想一个阳光明媚的早晨，画一幅关于早晨的作品。

动手

1. 在画的过程中要运用亮色调的颜色，注意表现明暗对比。

2. 用亮色调的颜色来绘制细节。

思考

在运用亮色调颜色的过程中，它们是怎么更有效地帮助你把阳光明媚的早晨画得更逼真的？

看看你周围的环境，其中哪些颜色是亮色调的？

如何让颜色变深

概念词汇 暗色调

描绘一下你看到的画面中的色彩。

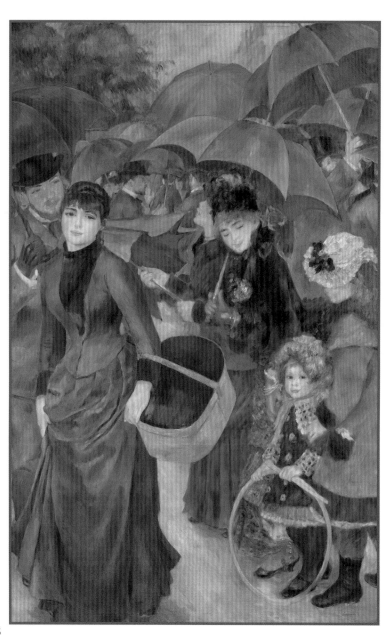

◀ 作品名称：《伞》
作　　者：皮埃尔·奥古斯特·雷诺阿

艺术家可以通过在任何颜色中加入黑色来获得较深的颜色，它们就是"**暗色调**"，看起来也更暗一些。

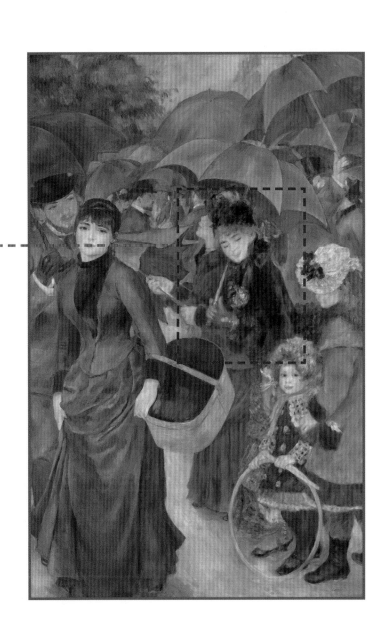

添加少量的黑色来绘制暗部，使明暗对比更加强烈。

《伞》中主要运用了什么颜色？你在画作的哪些地方发现了这些颜色？

动动小手

小·艺术家工作坊

计划

想想如何用不同色调的同一种颜色，画出一把具有明暗关系的雨伞。

动手

1. 用笔勾勒出雨伞的形状，
用蓝色、白色、黑色进行调色。

2. 用调好的颜色绘制雨伞。

思考

你用暗色调颜色画了什么？为什么要用暗色调颜色来画这些部分？仔细观察你的家里和学校有哪些亮色调和暗色调的物品。

第十三课　小艺术家看世界

艺海博览

克劳德·莫奈画中的世界

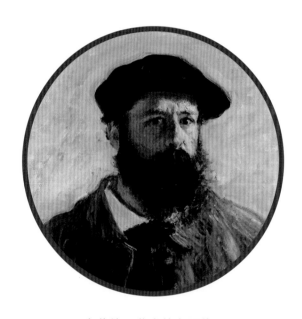

▲　克劳德·莫奈的自画像

克劳德·莫奈出生于巴黎，是印象派和后印象派艺术家，被誉为"印象派领导者"，是印象派代表人物和创始人之一。他改变了阴影和轮廓线的画法，光和影的色彩描绘是莫奈绘画作品的最大特色。

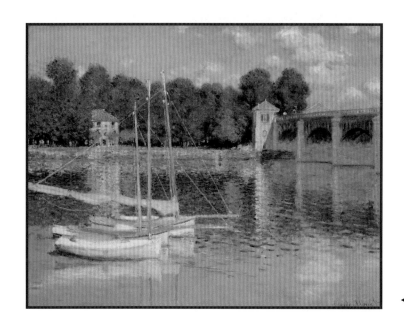

◀ 作品名称：《翁费勒的塞纳河口》

在莫奈的画作中看不到非常明确的阴影，也看不到
凸显或平涂式的轮廓线。

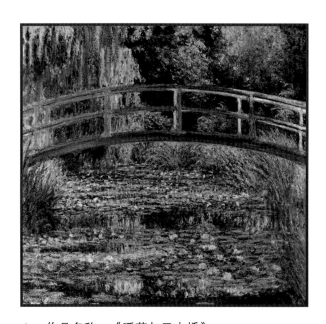

▲ 作品名称：《睡莲与日本桥》

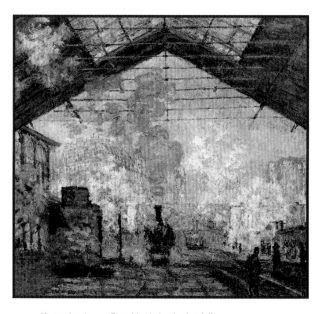

▲ 作品名称：《圣拉扎尔火车站》

关于艺术的思考

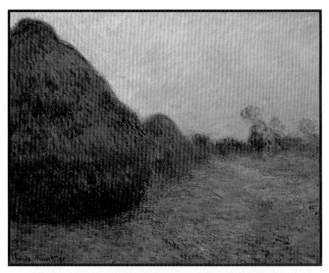 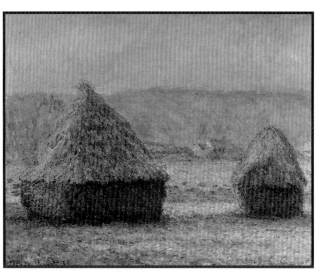

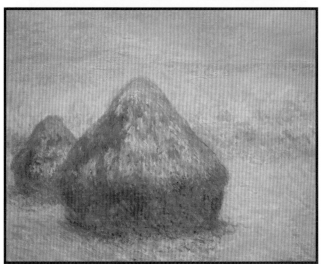 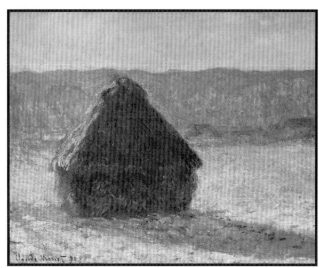

▲　作品名称：《干草垛》系列

观察一下这些画，你能看出它们的区别吗？

说一说你都发现了哪些信息，例如明暗关系、季节或天气。

第十四课 艺术与生活

生活中的颜色

仔细观察周围的环境，

说说你周围的颜色都是什么明度。

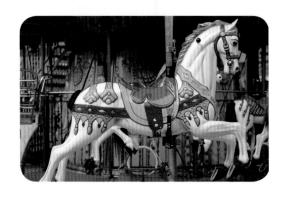

世界是多彩的。

从以下这些图片中你可以发现哪些颜色呢？

它们有哪些不同？

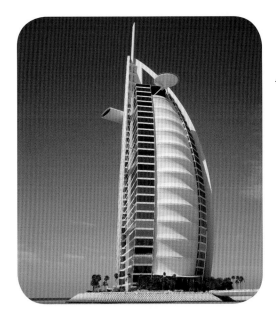
◀ 迪拜帆船酒店

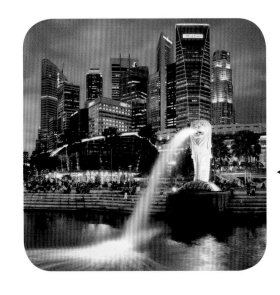
◀ 新加坡夜景

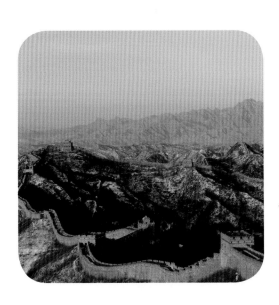
◀ 万里长城

关于艺术的思考

· 哪些是人为创造的颜色和明度？

· 哪些不是人为创造的颜色和明度？

头脑风暴 概念词汇知多少

分别选出与以下概念最匹配的图片。

1. 亮色调

 A.

 B.

3. 暗色调

2. 暖色

 C.

 D.

4. 色轮

用色彩明度、冷色、暖色来描述下列图片。

头脑风暴 欣赏技巧知多少

回看第 37 页中的两幅作品，你能发现哪些新的相同点和不同点？请完成下方表格。

相同点	不同点

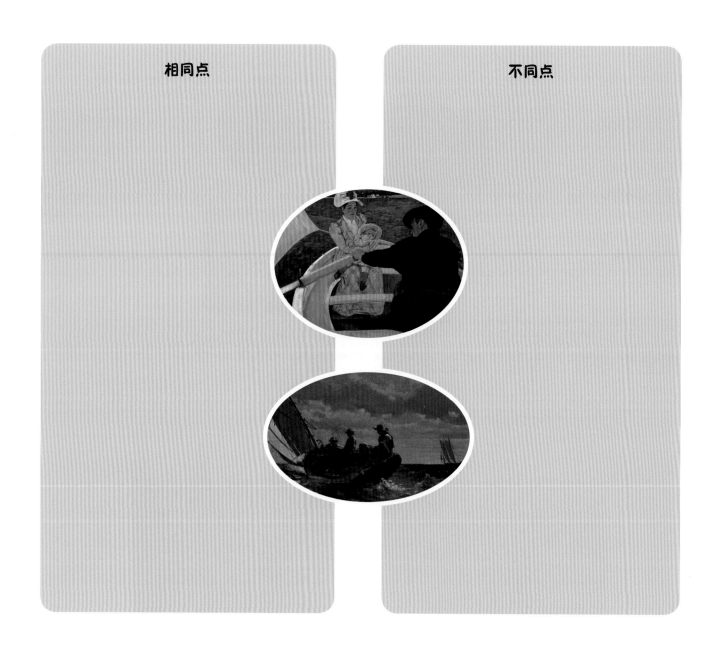

不停生长和不断变化

单元重点词汇

· 图案

· 质感 · 视觉质感

观察下面这幅画并阅读下页的欣赏技巧，它们之间有什么联系？
画中描绘的是什么场景？它们传递给你什么信息？

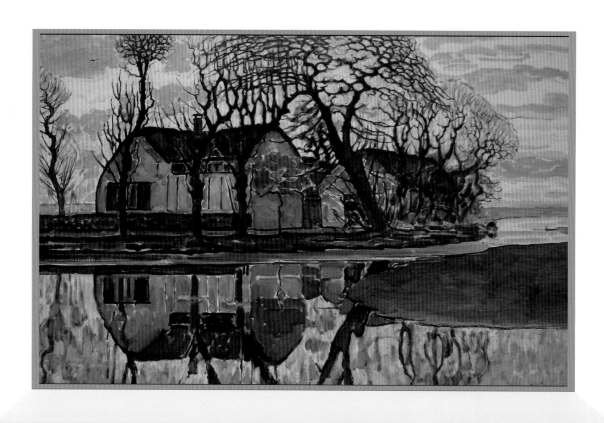

▲ 作品名称：《德伊芬德雷赫特附近的农场》
作　　者：皮特·蒙德里安

进行推论

在下面这幅作品中你能看到哪些内容？

画面中的人物传递给你什么信息？

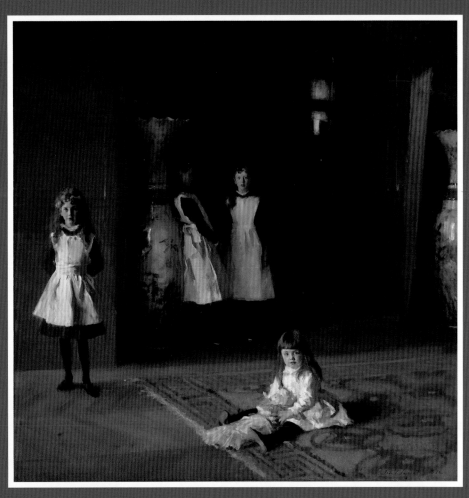

▲ 作品名称：《爱德华·达利·博伊特的女儿们》

作　者：约翰·辛格·萨金特

看图指引：这是一幅人物肖像画，画中描绘了4位小女孩，她们在自己的家里。她们的年纪不一样，穿着精致的服装，应该接受了良好的教育，室内摆放着巨大而精美的瓷器，比女孩们还高，可见家底殷实，但是姐妹们之间几乎没有任何的眼神和肢体接触，在巨大的空间中，有一种疏离感。

利用线索和你已经知道的信息来推测上页这幅艺术作品要表达的内容。

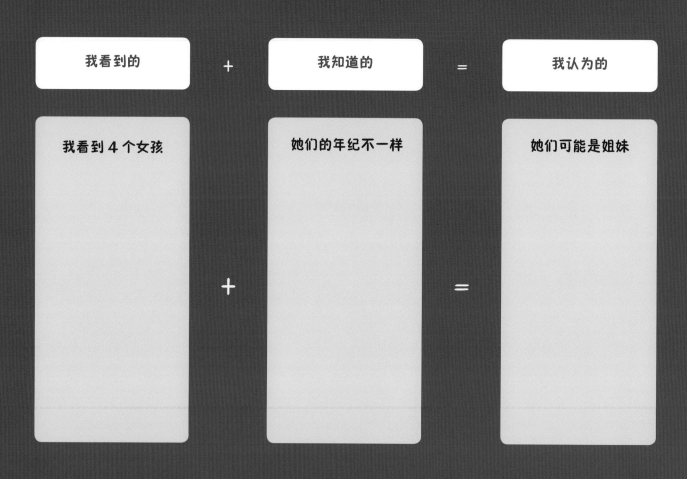

我看到的	+	我知道的	=	我认为的
我看到4个女孩	+	她们的年纪不一样	=	她们可能是姐妹

回到第63页，观察皮特·蒙德里安的作品。仿照上表画一个表格，根据线索，把你的推论写下来。

	我看到的
	我知道的
	我认为的

第十六课　色彩中的图案

概念词汇

图案

这幅作品中不变的是什么？

发生变化的是什么？

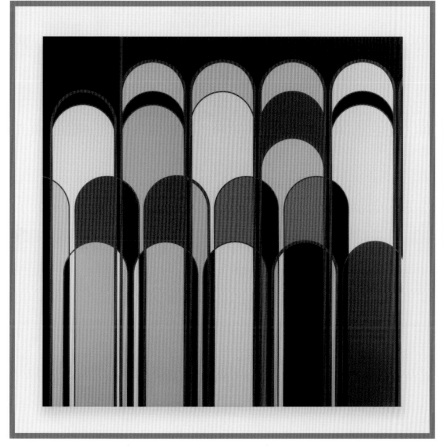

看图指引：作品中一直规律地重复出现拱形，这是不变的；变化的是颜色以及色彩带给人们的视觉感受。

◀ 作品名称：《里约》系列

作　　者：萨拉·莫里斯

重复的线条、形状、色彩构成图案。

说说你从下面两幅画中看到了哪些图案，

艺术家是如何使用颜色和形状的？

看图指引：不断重复的是一个个小小的长短不一的彩色矩形，它们分割和控制着画面。整个画面以明亮的黄色为主，中间夹杂着红色和蓝色的缤纷的线条，让人们通过画面感受到整幅作品不停变化的节奏感。

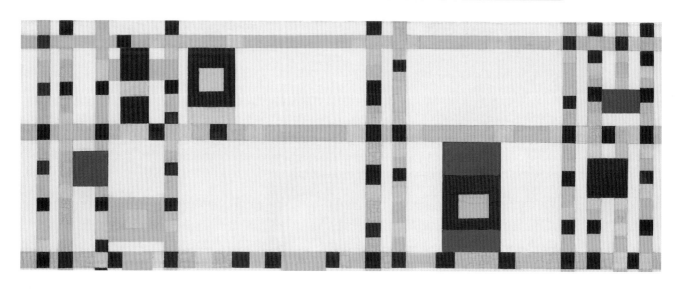

▲ 作品名称：《百老汇的爵士乐》
　　作　　者：皮特·蒙德里安

看图指引：不断重复的是蘑菇的图案，以及背景中一直有机生长的线网状结构。蘑菇也是由简单的几何形状组成的，不同的配色带给人们不同的视觉和心理感受。

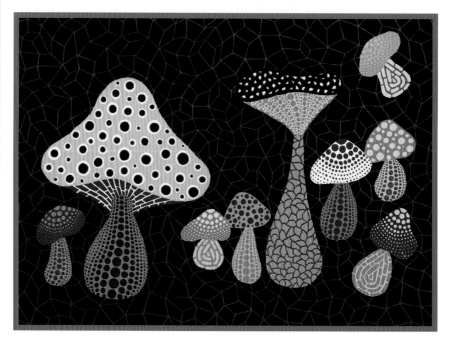

▶ 作品名称：《蘑菇》
　　作　　者：草间弥生

动动小手
小·艺术家工作坊

计划

制作"万花筒"海绵印章版画。

动手

1. 用剪刀把海绵剪成几种不同的形状。

2. 用剪好的海绵蘸上颜料，有规律地在纸上印出图案。

思考

在这幅画中你都用到了哪些图案？

第十七课 我们可以触到的质感

概念词汇　质感

如果可以摸一下这个盖托，

你觉得它的质感会是什么样的？

▼　〔清〕青花五彩十二月令花神杯

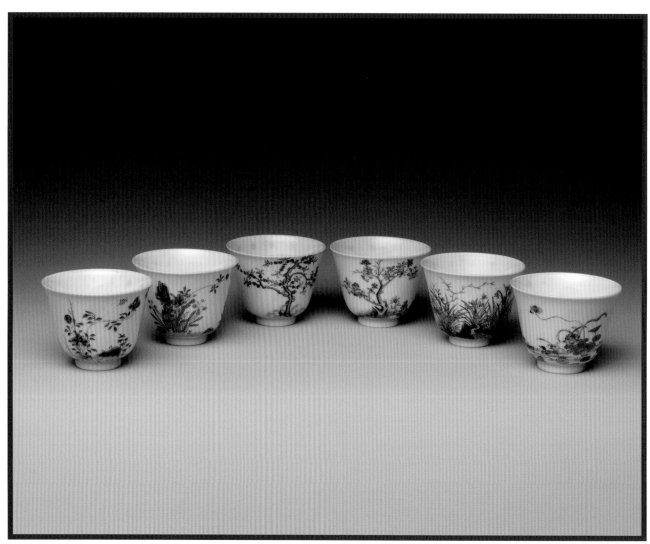

你触摸一件物品时的感觉就是它的**质感**。

光滑的

粗糙的

凹凸不平的

毛茸茸的

动动小手

小·艺术家工作坊

计划

想一下你希望你的茶盖有什么样的质感，动动小·手捏一个小·茶盖。

动手

1. 把橡皮泥揉成一个球，再用两个大拇指从球的顶部往下按。

2. 不停地用手指扩大这个洞，并把边缘捏得又薄又均匀。

3. 在茶盖的表面和底部加上你喜欢的图案并用手边的工具塑造它们的质感。

思考

你是通过哪些方式来塑造茶盖的质感的呢？
环顾一下教室，看看你能说出多少种不同质感。

第十八课 我们可以看到的质感

视觉质感

下图中艺术家描绘的视觉质感是什么样的？

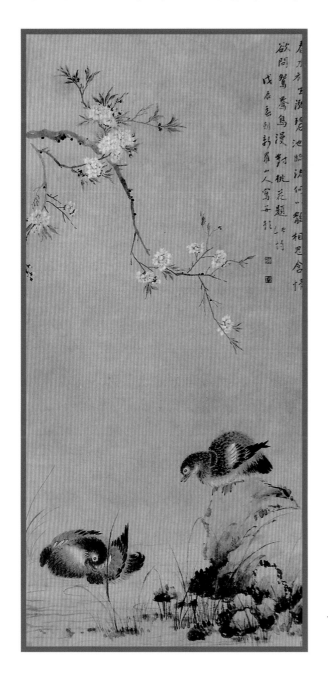

看图指引：图中展示了桃花和一对鸳鸯，它们带给你什么样的感觉？

◀ 作品名称：《桃花鸳鸯图轴》

　作　者：〔清〕华曲

视觉质感就是某一件东西我们虽然摸不到，但它看上去的感觉就和摸上去的感觉差不多，比如毛茸茸的，或是粗糙的。

小·艺术家工作坊

计划

找到不同质感的材料，用它们画一幅作品。

动手

1. 用笔勾勒出一只小·狗。

2. 把画有小·狗的图纸放到不同材质的材料上。

3. 用蜡笔的侧面从头到脚拓印，为小·狗涂满颜色。

思考

你获得了哪些不同的质感？找一本插画册，看看你能发现几种不同的视觉质感。

第十九课 小艺术家看世界

神奇的视觉质感

看到下面这件雕塑《牛》，它是不是给你一种表面很光滑的感觉？没错，这就是这件作品带给你的视觉质感。

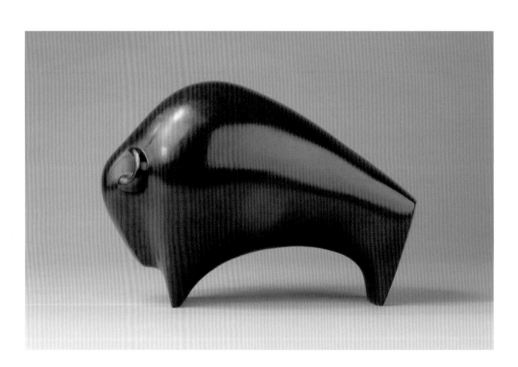

▲ 作品名称：《牛》
　 作者：斯蒂芬·佩奇

72

而下面这幅图，带给你的感觉是不是截然不同了？这只牛好像穿着盔甲一样，腿上布满鳞片，视觉质感是粗糙、凹凸不平的。

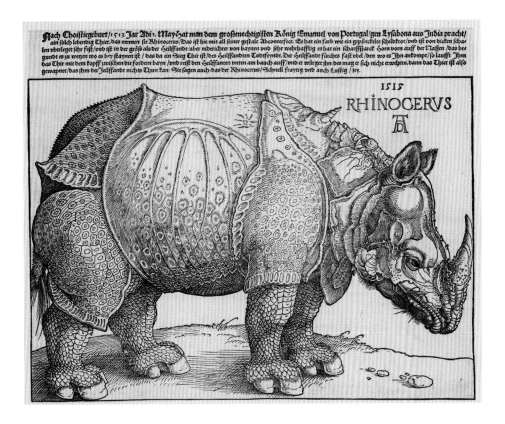

▲　作品名称：《犀牛》
　　作者：阿尔布雷希特·丢勒

这幅图是大名鼎鼎的德国画家，阿尔布雷希特·丢勒的作品，丢勒是文艺复兴时期与达·芬奇齐名的画家，他多才多艺，既是画家，也是数学家、机械工程师、建筑学家和艺术理论家。有意思的是，丢勒的一生并没有真正见过犀牛，这幅画是他凭想象画出来的，如果你仔细观察，还能发现这只犀牛的脖子上有一只角。不过，在丢勒生活的年代，大多数欧洲人都没有见过犀牛，所以在很多年里，欧洲人都对丢勒画中的犀牛深信不疑，一度以为犀牛就长那个样子。

关于艺术的思考

下面是两幅编织作品，它们带给你什么样的视觉触感呢？

是柔软的，还是粗糙的、疙疙瘩瘩的？

◀ 作品名称：《看风景》系列
作者：安娜·特蕾莎·巴尔博萨

▶ 作品名称：《看风景》系列
作者：安娜·特蕾莎·巴尔博萨

艺术与生活

艺海博览

生活中的图案与质地

仔细观察周围的环境，

你身边有哪些好看的图案？它们的质感如何？

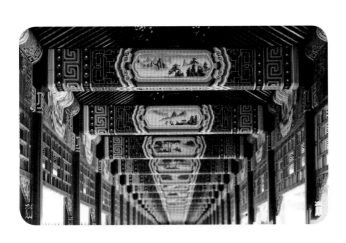

下面来一起看看哪些名胜古迹里有这些漂亮的图案吧!

边看边思考这些图案带给你什么感觉。

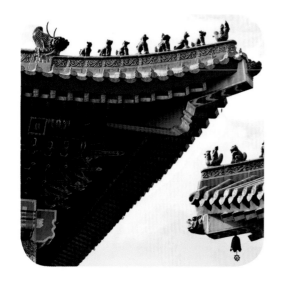

◀ 北京故宫

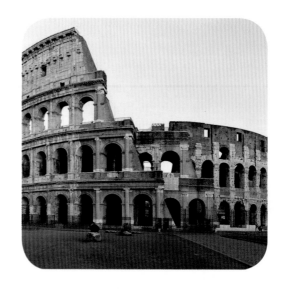

◀ 意大利罗马
斗兽场

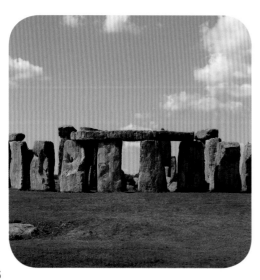

◀ 英国巨石阵

艺评之角　关于艺术的思考

· 哪些是人为创造的图案？哪些不是人为创造的图案？

· 它们分别是什么质感？

头脑风暴 概念词汇知多少

分别为以下概念选择最匹配的图片。

1. 线条

A.

2. 视觉质感

B.

3. 图案

C.

参照这些图案自己绘制一个。

请对图片中小·动物的质感进行描述。

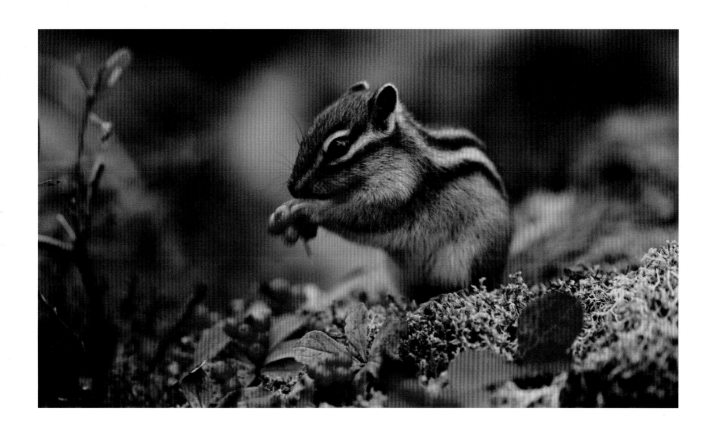

观察毕加索的雕塑作品《牛头》，完成以下表格。写出你看到的牛的特征，并说说你为什么得出了这样的结论。

我看到的　　　**我知道的**　　　**我认为的**

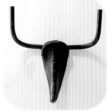

＋　　　　　　　＝

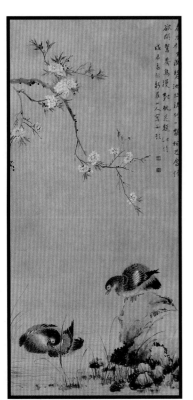

用完整的句子对《桃花鸳鸯图轴》中展示的画面进行描述。说出你观察到的细节、得出的结论，以及为什么得出这样的结论。